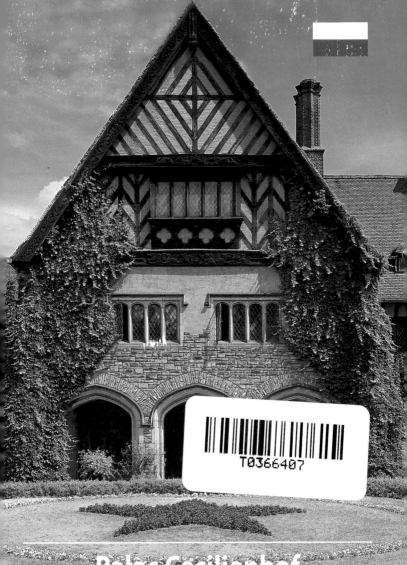

Pałac Cecilienhof
i „Wielka Trójka"

Pałac Cecilienhof i „Wielka Trójka" na Konferencji w Poczdamie w dniach od 17 lipca do 2 sierpnia 1945

Opracował: Volker Althoff

Pałac Cecilienhof

Pałac Cecilienhof znajdujący się w Nowym Ogrodzie w Poczdamie był ostatnią z licznych rezydencji Hohenzollernów w Berlinie i Poczdamie. Zyskał sławę przede wszystkim dzięki temu, że w lecie 1945 roku odbyła się w nim Konferencja Poczdamska.

Posiadłość została zbudowana w latach 1913-17 jako rezydencja niemieckiego następcy tronu Wilhelma (syna cesarza Wilhelma II) i jego małżonki Cecylii von Mecklenburg-Schwerin, od której imienia pochodzi nazwa pałacu. Nad łukiem Tudorów ponad wielką bramą wjazdową herb przymierza, pruski orzeł z meklemburską głową byka, obwieszcza połączenie obu domów książęcych, a na dwóch zdobionych kominach po obu stronach bramy wjazdowej powtarzają się te same motywy herbowe. Nie znajdzie się tu dworskiego przepychu i rozwiązań z wielkim gestem. Cecilienhof jest w pewnym stopniu siedzibą książęcą urządzoną w stylu posiadłości wiejskiej.

Następca tronu został raz określony jako „półanglik i półsportowiec". Ani on ani jego żona nie wykazywali szczególnego zamiłowania do sztywnego dworskiego ceremoniału i dlatego pierwszy projekt cesarskiej komisji budowy pałaców nie przekonał książęcej pary. Masywna budowla przypominająca zamek nie pasowała zupełnie do idylli Nowego Ogrodu. Najprawdopodobniej na polecenie pary książęcej zlecenie budowy rezydencji zostało odebrane instytucji dworskiej i przekazane samodzielnemu architektowi Paulowi Schultze-Naumburg (1869-1949) i kierowanym przez niego „Saalecker Werkstätten" w ówczesnej prowincji pruskiej Saksonii.

Schultze-Naumburg zyskał sławę dzięki budowie licznych willi i ostrożnej przebudowie zamków oraz posiadłości szlacheckich. Był on również wpływowym autorem pism dotyczących architektury i

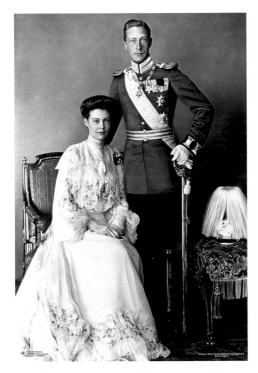

▲ *Para następców tronu Wilhelm i Cecylia, 1904*

krytyki kultury. Opowiadał się za tradycyjnym budownictwem z uwzględnieniem regionalnego języka formy i krajobrazu. Później, począwszy od lat dwudziestych, zdyskredytował się poprzez publikację ohydnych pamfletów na temat rasy i sztuki. Jednak niekwestionowaną zasługą jego wcześniejszych prac jest wyostrzenie świadomości publicznej dotyczącej ochrony historycznych obiektów krajobrazu i kultury, co odbiło się również echem w pruskim prawodawstwie (Ustawa przeciwko przekształceniom miejscowości i okolic posiadających wspaniałe krajobrazy, 1907).

Plany Cecilienhof powstały w ścisłym porozumieniu z przyszłymi

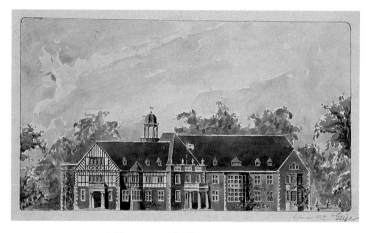

▲ *Pierwszy projekt Alberta Geyera, 1912*

mieszkańcami. Para książęca zażyczyła sobie domu w stylu angiel-
skiej posiadłości wiejskiej, co odpowiadało zarówno jej osobistym
upodobaniom, jak i ówczesnym modom. Angielskie budownictwo
willowe wzbudziło w Niemczech zainteresowanie już na przełomie
wieków, zwłaszcza po tym jak w 1904/05 ukazało się trzytomowe
dzieło Hermanna Muthesiusa o domach angielskich. Tej bogato ilu-
strowanej książce Schultze-Naumburg zawdzięcza niektóre ze swo-
ich inspiracji. Wydrukowany tam rysunek z lotu ptaka Leyes Wood w
hrabstwie Sussex, zbudowanej w 1868 roku przez R. Normana
Shawa, ukazuje wyraźne podobieństwo w podejściu do budowli
jako wieloczłonowego kompleksu budynków o różnej wysokości
krzyżujących się z sobą pod kątem prostym. Szczególnie zauważal-
ne są grupy kominów, które także -liczniejsze i o bardziej złożonych
formach- wieńczą dachy Cecilienhof.
 Największym problemem, z jakim zmierzył się architekt, było
zamknięcie nadzwyczajnie dużej przestrzeni potrzebnej do utrzy-
mania dworu książęcego w kształt prywatnej posiadłości wiejskiej,
jednak Schultze-Naumburg znakomicie sprostał temu zadaniu: roz-
miar kompleksu z 176 pomieszczeniami, którego długość elewacji

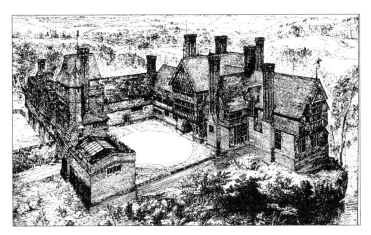

▲ *Posiadłość wiejska Leyes Wood (Sussex), R. N. Shaw, zbudowana w 1868*

frontowej przekraczała 100m, został zgrabnie ukryty dzięki asymetrycznemu zróżnicowaniu skrzydeł budynku i stworzeniu łącznie pięciu dziedzińców. Tutaj można znaleźć pojedyncze elementy średniowiecznych zamków, szczególną uwagę wzbudza surowa okrągła wieża w rogu południowozachodnim. Być może ma ona za zadanie wskazywać na historyczne korzenie rodu Hohenzollernów, którzy swoją karierę rozpoczynali w XV wieku jako frankońscy burgrabiowie. Poszczególne budowle są podzielone w różnoraki sposób poprzez kombinację ścian szczytowych i rynien, poprzez powierzchnie ścienne wykonane z kamienia, tynku lub różnych wzorów szachulcowych, jak również dzięki hojnie zdobionym kominom. Wszystko to sprawia wrażenie, że posiadłość wraz z ogrodem krajobrazowym położonym na południowozachodnim brzegu jeziora Jungfern tworzy harmonijną całość.

Po pierwszej wojnie światowej, po tym jak dynastia Hohenzollernów abdykowała w roku 1918, a jej majątek został skonfiskowany, rodzina byłego następcy tronu otrzymała posiadłość w dożywotnie użytkowanie, z prawem do zamieszkiwania obejmującym aż pokolenie wnuków. Jednak wydarzenia z końca II wojny światowej sprawiły

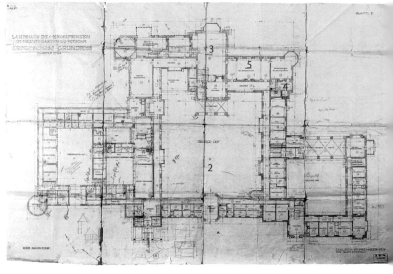

▲ *Oryginalny plan parteru z roku 1912*

1. brama wjazdowa
2. Wielki Dziedziniec
3. Wielka Sala (sala konferencyjna)

4. Gabinet księżnej koronnej
5. „Biały Salon" (radziecki pokój gościnny)

inaczej. Były następca tronu od stycznia 1945 roku był na kuracji, jego żona w obliczu nadciągającej Armii Czerwonej opuściła wraz z dziećmi posiadłość 1 lutego 1945 roku. W pałacu pozostało całe wyposażenie wraz ze srebrem i porcelaną. Przez krótki czas mieszkała tu jeszcze najmłodsza córka Cecylia, która pełniła służbę w urządzonym tutaj szpitalu dla dzieci. 27 kwietnia 1945 Cecilienhof został zajęty przez oddziały Armii Czerwonej. Meble zostały wyniesione z pomieszczeń i w dużej mierze padły ofiarą pożaru, pozostałe zostały porąbane i przeznaczone na opał, podarowane lub sprzedane, zachowały się tylko nieliczne elementy oryginalnego wyposażenia.

Pomieszczenia udostępnione zwiedzającym wyglądają dziś zasadniczo tak, jak 10 stycznia 1952 roku, gdy pałac został przekazany przez radzieckie władze okupacyjne ówczesnemu rządowi kraju związkowego Brandenburgii. Urządzono tutaj miejsce pamięci wraz

Pałac Cecilienhof widziany z góry z jeziorem Jungfern w tle ▶

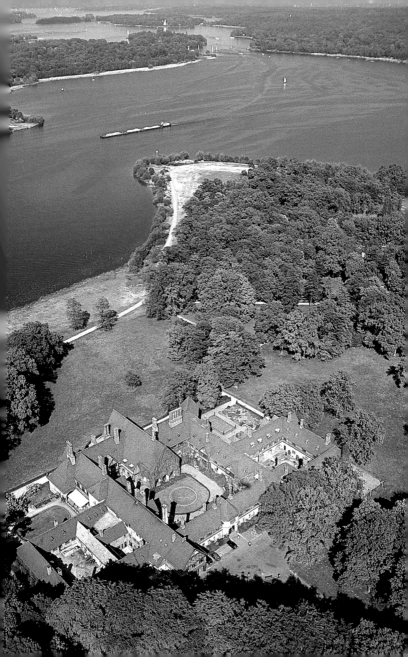

z wystawą, gdzie w księdze gości pod datą 19 maja 1954 roku pierwszy prezydent NRD Wilhelm Pieck napisał, „że to historyczne miejsce mające znaczenie dla przyszłości Niemiec będzie z całą starannością utrzymane i zachowane dla całego narodu." Dalej autor oznajmia uroczyście: „Układ Poczdamski zapewnia niemieckiemu narodowi prawo do narodowej jedności i demokratycznej umowy pokojowej. Każdy Niemiec dzięki temu pomnikowi może mieć pewność, że nasz naród odniesie zwycięstwo w tej słusznej sprawie." Gdy w roku 1989/90 zjednoczenie Niemiec stało się faktem, wydarzenia rozegrały się w zupełnie innych realiach niż tego oczekiwał Pieck i jego następcy. W 1993 komisja historyków usunęła z wystawy jednostronne pozostałości z czasów zimnej wojny i zorganizowała ją na nowo.

Dominującym pomieszczeniem na najniższej kondygnacji jest wysoka na 12 metrów dwukondygnacyjna sala z pięknymi schodami rzeźbionymi w stylu barokowym, które są prezentem Miasta Gdańska, gdzie następca tronu w latach 1911-13 dowodził Pierwszym Przybocznym Pułkiem Huzarów. Pomieszczenie to w 1945 roku służyło jako sala konferencyjna. Przy dużym okrągłym stole wykonanym w Moskwie zasiadło 15 najwyższych rangą przedstawicieli zwycięskich mocarstw: szefowie państw na specjalnych krzesłach z oparciami na ręce, obok ministrowie spraw zagranicznych, tłumacze i doradcy. Dla korpusu dyplomatycznego przewidziano drugi krąg stworzony z krzeseł, dla protokolantów przygotowano trzy biurka.

W sąsiednich pomieszczeniach urządzono gabinety i pokoje konferencyjne dla poszczególnych delegacji. Boazerie i szafy wbudowane należą w przeważającej części do oryginalnego wyposażenia, książki pochodzą z biblioteki z położonego niedaleko Pałacu Marmurowego. Zostały one przeniesione do Cecilienhof w roku 1919. Dawna palarnia następcy tronu położona po zachodniej stronie głównej sali holu była do dyspozycji amerykańskich uczestników konferencji. Biblioteka książęca zarezerwowana była dla Brytyjczyków; jednak obecnie wiele wskazuje na to, że po 1945 doszło do pomyłki odnośnie do tego, która delegacja w niej urzędowała. Dele-

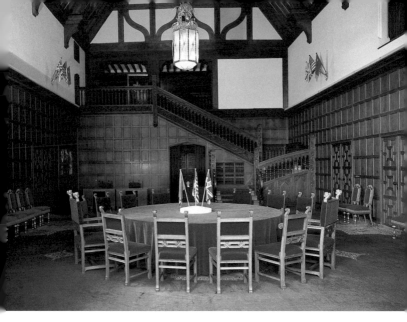

▲ *Sala konferencyjna dziś*

gacja radziecka korzystała z pomieszczeń sytuowanych od wschodu.

Jako pokój przyjęć służył „Biały Salon" następczyni tronu, w którym sztukateria i rzeźbienia są dziełem Josefa Wackerle (1880-1959). Tutaj ponownie można znaleźć elementy oryginalnego wyposażenia: zegar i wazy na kominku zdobionym po obu stronach popiersiami króla Fryderyka Wilhelma III i jego żony Luizy (wykonane przez Christiana Philippa Wolffa, 1812), jak również trzy duże wazy wykonane z porcelany petersburskiej (1905). W sąsiednim gabinecie księżnej („Czerwony Salon") odbywały się narady sztabu radzieckiego. Stąd przechodzi się do niezwykłego gabinetu następczyni tronu zaprojektowanego w kształcie kabiny statku. Pomieszczenie to zostało wykonane przez Paula Ludwiga Troosta (1878-1934), który w tamtych czasach pracował nad urządzeniem luksusowych parowców i było prezentem firmy amatorskiej Norddeutscher Lloyd, z której

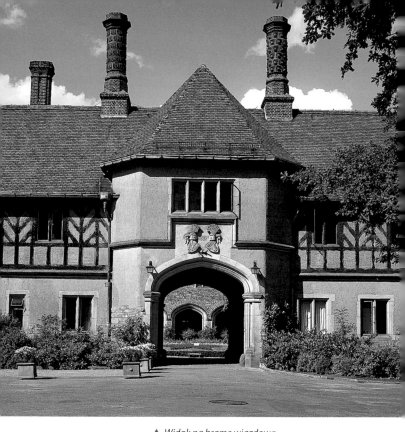

▲ *Widok na bramę wjazdową*

dyrekcją pani domu utrzymywała towarzyskie kontakty.

Wąskie schody prowadzą na wyższą kondygnację do prywatnych komnat książęcej pary, w których panuje atmosfera burżuazyjnego dobrobytu. Nad tym solidnym wyposażeniem pracowali czołowi architekci i artyści berlińskiej Kunstgewerbeschule, którymi kierował Bruno Paul (1874-1968). Tutaj między innymi prezentowane są obrazy, drogocenne szkło i porcelana z ok. 1910 roku, a kilka z nich pochodzi z oryginalnego wyposażenia pałacu.

Część budynku od lat sześćdziesiątych ubiegłego stulecia wykorzystywana jest jako hotel. 43 pokoje i apartamenty oraz sale konferencyjne i restauracje w latach 1994/95 zostały odnowione i urządzone pod czujnym okiem nowego gospodarza.

Konferencja Poczdamska

8 maja 1945 roku nastąpiła bezwarunkowa kapitulacja niemieckich sił zbrojnych. Hitlerowska Rzesza z powodu swoich bezmiernych i siejących zniszczenia kampanii była w stanie wojny z ponad 50 państwami, wśród nich znajdowała się większość byłych sprzymierzeńców- z wyjątkiem Cesarstwa Japonii, które skapitulowało dopiero po zrzuceniu bomb atomowych na Hiroszimę i Nagasaki w sierpniu 1945 roku. Gdy w Europie nastąpiło zawieszenie broni, trzy zwycięskie mocarstwa II wojny światowej naradzały się na temat daty i miejsca konferencji mającej na celu ustalenie powojennego porządku.

Sojusz trzech wielkich mocarstw Wielkiej Brytanii, ZSRR i USA zaczął się formować w roku 1941, gdy armia Hitlera napadła na Związek Radziecki i gdy dyktator wypowiedział wojnę Ameryce. Mocarstwa nie zawarły oficjalnego paktu, „koalicja antyhitlerowska" powstała pod naciskiem sytuacji i bazowała głównie na omówieniach i deklaracjach trzech czołowych mężów stanu oraz bezpośrednio podległych im polityków, dyplomatów i dowódców wojskowych. Dokument leżący u podstaw tej koalicji to Karta Atlantycka z 14 sierpnia 1941 roku, ośmiopunktowa deklaracja dotycząca prawa wszystkich narodów do posiadania własnych rządów i własnego niepodległego państwa oraz zaprowadzenia pewnego pokoju po pokonaniu tyranii nazistowskiej. Główne założenia Karty Atlantyckiej stały się w roku 1945 także podstawą Karty Narodów Zjednoczonych. „Wielka Trójka", jak ich nazwano, już w czasie wojny określiła główne linie operacji militarnych przeciwko Niemcom hitlerowskim, a także w decydującej mierze ustaliła polityczną mapę Europy Środkowej po II wojnie światowej.

Winston Leonard Spencer Churchill (1874-1965) początkowo był główną postacią zaangażowaną w tworzenie Wielkiej Koalicji,

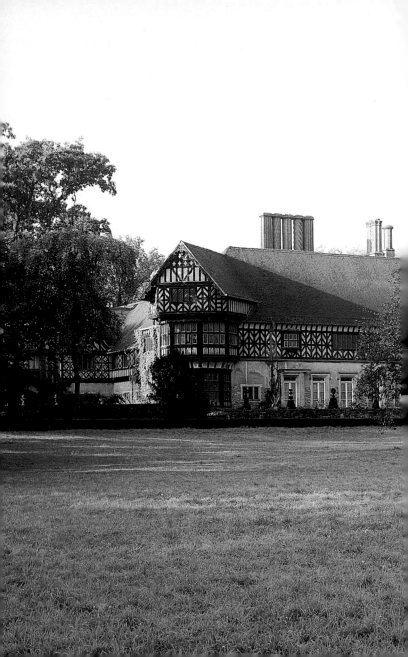

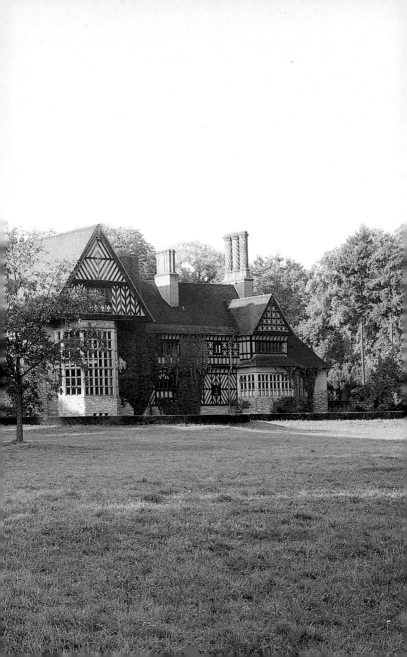

ponieważ jego kraj przystąpił do wojny zaraz po jej rozpoczęciu i w 1940 roku z ledwością odpierał ciężkie ataki niemieckiej Luftwaffe. Churchill był potomkiem księcia Marlborough, słynnego dowódcy wojskowego z XVIII w. Po spędzeniu burzliwych lat jako oficer armii kolonialnej, korespondent wojenny w Afryce Południowej i znakomity pisarz uzyskał pierwszy raz w roku 1900 mandat poselski Partii Konserwatywnej. Po zmiennej karierze politycznej dopiero w roku 1940 w wieku 65 lat został premierem, a nieco później ministrem obrony. Od tego czasu z wielką energią zajął się organizowaniem wojny przeciwko hitlerowskiej Rzeszy. Choć Churchill nie rezygnował z przyjemności, chętnie jadał i dużo pił, to z wielkim zaangażowaniem pracował do późna w nocy, niezmordowany i z dużym temperamentem stawiał sobie i swoim współpracownikom najwyższe wymagania. Jego mowy i pisma świadczą o dużej przenikliwości i retorycznej świetności. Jego wyrazistą twarz staruszka znał po wojnie cały świat: małe oczy i ściągnięte brwi, szeroki nos i lekko zwisające policzki, zazwyczaj z cygarem w kąciku ust.

Churchill bez wątpienia był najbardziej znaczącym angielskim mężem stanu w tamtym czasie, jednak wyborcy nie docenili tego. Po wyborach do Izby Gmin w lipcu 1945 roku do władzy doszła Partia Pracy i Churchill jeszcze w czasie trwania Konferencji w Poczdamie został zastąpiony przez Clementa R. Attlee (1883-1967). Attlee był typem niepozornego księgowego, który kierował posiedzeniem gabinetu „jak popiskująca mysz". Jego poprzednik pewnego razu nazwał go niezbyt szarmancko „owcą w owczej skórze". Początkowo brał on udział w Konferencji Poczdamskiej w charakterze obserwatora. Ówczesna karykatura przedstawia go jako tragarza Churchilla, do czasu aż sam zdobył odpowiednią pozycję, aby móc zatrudnić tragarza. Podczas posiedzeń głos zabierał zazwyczaj jego minister spraw zagranicznych Ernst Bevin, podczas gdy on sam pykał fajkę i kiwał głową.

Josif Wissarionowicz Dżugaszwili, zwany **Stalinem** („Stalowy", 1879-1953), pochodził z biednej rodziny i rozpoczął kształcenie w seminarium duchownym. Wcześnie, bo już w wieku 20 lat, przyłączył się do socjalistów, a po rewolucji październikowej w 1917 roku za sprawą nieprzejednanej ambicji i brutalności stanął na czele partii komunistycznej, a tym samym Związku Radzieckiego. W nieprze-

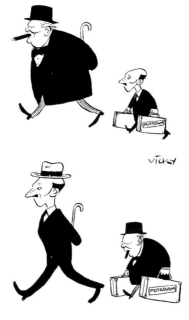

▲ *Karykatura dotycząca brytyjskich wyborów do Izby Gmin w czasie Konferencji Poczdamskiej: Churchill jako brytyjski premier z tragarzem Attlee, po porażce wyborczej Attlee jako premier z tragarzem Churchillem.*

rwanych falach mordów i deportacji zgładził miliony faktycznych i domniemanych przeciwników reżimu, a w swoim kraju zaprowadził terror. Stalin potrafił swoją patologiczną potworność ubrać w szaty doskonałej uprzejmości. Podczas kolacji w Teheranie zażądał likwidacji 50 000 do 100 000 niemieckich oficerów, a Churchill pisał potem, że nigdy nie widział go bardziej godnym uwielbienia niż w tym właśnie momencie. Stalin był z pewnością dominującą postacią Wielkiej Koalicji nie tylko dlatego, że posiadał pełnię władzy i nie musiał się liczyć z podległymi mu sztabami politycznymi i militarnymi. Brytyjscy i amerykańscy obserwatorzy przedstawiali Stalina jako człowieka zimnego i wyrachowanego, będącego zawsze panem sytuacji, który nigdy nie pozwoliłby sobie na popełnienie strategicz-

nego błędu. Był lepiej poinformowany od Roosevelta, bardziej realistyczny niż Churchill i według niektórych posiadał największą siłę przebicia spośród tych przywódców wojennych.

Franklin Delano Roosevelt (1882-1945) najmłodszy z triumwiratu, pochodził z burżuazji ze wschodniego wybrzeża Ameryki. W wieku 39 lat zachorował na chorobę Heinego-Medina, jednak z żelaznym uporem walczył z chorobą i nigdy nie pozwolił się nosić publicznie. Dzięki swojej prostej i szczupłej sylwetce oraz arystokratycznym manierom stale sprawiał wrażenie wytwornego grandseigneura. W latach 1933-1945 sprawował urząd prezydenta Stanów Zjednoczonych przez trzy kolejno po sobie następujące kadencje i bez wątpienia należy do największych prezydentów w historii Ameryki. Gdy w kwietniu 1945 roku, na kilka tygodni przed kapitulacją Niemiec, umarł wskutek udaru, flagi w Moskwie zostały opuszczone do połowy masztów, a w Londynie zupełnie obcy ludzie składali kondolencje obywatelom amerykańskim. Następca Harry S. Truman (1884-1972) pochodził z rodziny z amerykańskiego Środkowego Wschodu, regionu raczej o tradycjach wiejskich i nie miał dużego doświadczenia w polityce zagranicznej. Jednak był pragmatykiem posiadającym dar szybkiego uczenia się i duży potencjał decyzyjny. W drodze do Poczdamu, podczas dziewięciodniowej podróży statkiem, intensywnie przygotowywał się do Konferencji Trzech Mocarstw.

Już wcześniej zapadły ważne decyzje dotyczące przyszłości Niemiec: na szczycie w Teheranie (listopad/grudzień 1943) i Jałcie (na Krymie, luty 1945), na konferencjach ministrów spraw zagranicznych, we wspólnych komisjach planowania i w końcu na polach bitewnych. Przedstawiciele Wielkiej Koalicji postanowili ukarać zbrodniarzy wojennych i wspólnie przejąć rządzenie Niemcami. Francja miała być zaproszona jako czwarte mocarstwo do sprawowania alianckiej kontroli. Uzgodniono już nawet położenie i granice stref okupacyjnych oraz podział sektorów w Berlinie. Jednak dało się słyszeć również pierwsze głosy niezadowolenia wśród trzech „przyjaciół w czynie, duchu i celach" (Deklaracja Trzech Mocarstw, Teheran). Pęd zdobywania nowych ziem przez Stalina w Europie Południowo-Wschodniej i jego samowolne zmiany dokonane w Polsce i Niemczech Wschodnich wywołały wśród mocarstw zachodnich głę-

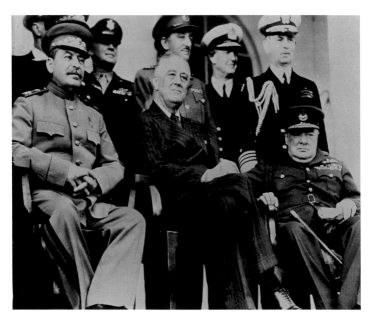

▲ *Stalin, Roosevelt i Churchill w Teheranie*

boką nieufność, a nawet odrzucenie. Churchill w maju 1945 roku w telegramie do amerykańskiego prezydenta użył słynnego wyrażenia „żelazna kurtyna", która zapadła tam gdzie dotarł radziecki front. Równocześnie specjalny ambasador Trumana dał w Moskwie do zrozumienia, że opinia publiczna w Ameryce coraz bardziej zwraca się przeciwko Rosji, przede wszystkim z powodu polityki Stalina dotyczącej Polski. Stalin nie tylko dokonał przesunięcia na zachód polskich granic kosztem prusko-niemieckich obszarów, lecz również wbrew Karcie Atlantyckiej osadził tam marionetkowy rząd komunistyczny, który od czerwca 1945 roku rozpoczął systematyczną akcję przesiedleńczą ludności niemieckiej. Sprawa polska była również głównym problemem poruszanym na Konferencji Poczdamskiej wraz ze sprawą odszkodowań wojennych, które Niemcy miały wypłacić.

Stalin chciał właściwie zorganizować spotkanie mocarstw zwycię-

skich w Berlinie, dlatego można się też spotkać z określeniem „Konferencja Berlińska". Jednak w prawie doszczętnie zbombardowanej stolicy nie można już było znaleźć żadnego odpowiedniego do tego celu budynku. W Poczdamie za to nie tylko Cecilienhof posłużył jako odpowiednie miejsce dla obrad, również do dyspozycji było wiele nienaruszonych domów, w których zakwaterowano liczne delegacje. W rzadkim wtedy przypływie współczucia dla byłych mieszkańców sekretarz brytyjskiego ministerstwa spraw zagranicznych, sir Alexander Cadogan pisał do swojej żony: „Wszyscy Niemcy zostali oczywiście wyrzuceni. Nikt nie wie, dokąd sobie poszli. Czy możesz sobie wyobrazić, jak my byśmy się czuli, gdyby Niemcy i Japończycy coś podobnego robili w Anglii i wypędzili nas wszystkich, aby zrobić miejsce dla Hitlera i spółki, którzy mieszkaliby w naszych domach i decydowali o naszym losie, podczas gdy my żylibyśmy pod gruzami Londynu? Ulica prowadząca tutaj z lotniska oblężona była przez żołnierzy rosyjskich… i widziałem bardzo niewielu tutejszych, jednak godne uwagi jest to, że widać tylko starszych ludzi i dzieci -te ostatnie wyglądają na dobrze odżywione. To jest piękny kraj- piaszczysty, wszędzie sosny, brzozy i łańcuchy jezior.

Ponieważ Poczdam znajdował się w radzieckiej strefie wpływów, odpowiednie służby Armii Czerwonej były odpowiedzialne za przygotowanie i urządzenie Konferencji. Rosyjskie oddziały wojsk inżynieryjnych usuwały miny, przeprowadzały remont ulic i domów oraz budowały mosty zastępcze dla konwojów samochodowych uczestników Konferencji. W Cecilienhof urządzono łącznie 36 pomieszczeń dla delegacji mocarstw zwycięskich. Na dużym dziedzińcu nie można było przeoczyć radzieckiej gwiazdy ułożonej z rosnących na rabacie czerwonych kwiatów geranium. Wille Stalina i Trumana znajdowały się przy Kaiserstraße, obecnie Karl-Marx-Straße, Churchill mieszkał niedaleko przy Ringstraße, dziś Virchowstraße. Szczególnie dużo wysiłku włożono w zapewnienie bezpieczeństwa Stalinowi. Na trasie przejazdu pociągu Stalina na długości 2000 km stacjonowało 18 000 uzbrojonych żołnierzy! Ponieważ przyjazd radzieckiego szefa państwa się opóźniał, Truman i Churchill -każdy na własną rękę- zwiedzili Berlin w dniu 16 lipca 1945 roku.

Truman odbierał defiladę Drugiej Amerykańskiej Dywizji Pancernej: na długości 2 kilometrów pojazdy największej w tamtym czasie

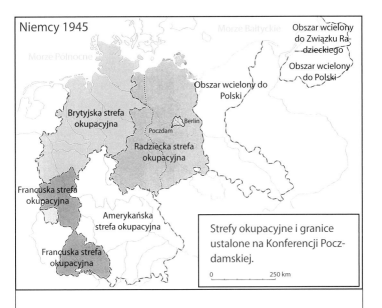

Niemcy 1945

Morze Bałtyckie

Obszar wcielony do Związku Radzieckiego

Obszar wcielony do Polski

Morze Północne

Obszar wcielony do Polski

Brytyjska strefa okupacyjna

Berlin
Poczdam

Radziecka strefa okupacyjna

Francuska strefa okupacyjna

Amerykańska strefa okupacyjna

Francuska strefa okupacyjna

Strefy okupacyjne i granice ustalone na Konferencji Poczdamskiej.

0 250 km

······ Tymczasowa linia demarkacyjna pomiędzy obszarami zajętymi przez oddziały angielskie i amerykańskie w części zachodniej do dnia 8 maja 1945 roku i obszarami na wschodzie zajętymi przez oddziały radzieckie

– – – Granice stref okupacyjnych wyznaczonych do dnia 3 lipca 1945 roku przez oddziały radzieckie, brytyjskie, amerykańskie i francuskie. Ostateczna granica francuskiej strefy okupacyjnej została ustalona dnia 28 lipca 1945 roku.

– – – Granice Niemiec po Konferencji Poczdamskiej

☐ Wielki Berlin, część radzieckiej strefy okupacyjnej – jako siedziba Sojuszniczej Rady Kontroli Niemiec podporządkowany sojuszniczej komendzie i podzielony na cztery sektory administracyjne (sektor amerykański, brytyjski, francuski i radziecki)

☐ Kraj Saary: od 1947 roku ograniczona autonomia pod rządami Francji, od 1957 roku po referendum narodowym przyłączony do Niemiec.

dywizji pancernej oblegały ulicę prowadzącą do Berlina. Militarna demonstracja siły bardzo wyraźnie pokazała, kto po II wojnie światowej ma decydujący głos.

Konferencja Poczdamska, będąca „końcową stacją", trwała od 17 lipca do 2 sierpnia 1945 roku. Oprócz łącznie 13 posiedzeń plenarnych miały miejsce liczne posiedzenia polityczne i wojskowych sztabów doradczych oraz nieformalne spotkania przy kolacji i na koncertach. Była to najdłuższa konferencja koalicji antyhitlerowskiej, co wskazuje na zażartą walkę prowadzoną pomiędzy zwycięskimi mocarstwami. W rzeczywistości w Poczdamie utrwalił się wrogi podział pomiędzy Związkiem Radzieckim a mocarstwami zachodnimi i jednocześnie wyraźnym stał się fakt, że Wielka Brytania stała się mocarstwem drugiej kategorii. Brytyjczyk Cadogan pewnego razu z gorzką kpiną nazwał Konferencję Poczdamską spotkaniem „wielkiej dwójki i połówki", a Churchill bardzo dobrze wiedział, że jako młodszy partner Ameryki ma niewielki wpływ na wydarzenia w Europie. Pomimo to premier, słynący z rozwlekłych mów, wykorzystał posiedzenia jako scenę dla wystąpień męża stanu wielkiego formatu.

Po jego zdymisjonowaniu przez wyborców brytyjskich (26 lipca) konferencja stała się bez wątpienia nudniejsza, jednak i w tym czasie działy się decydujące rzeczy. Z początku wyglądało to tak, jak gdyby odmienne stanowiska supermocarstw w sprawach zasadniczych miały uniemożliwić zawarcie porozumienia. Stalin upierał się przy przesunięciu zachodniej granicy Polski na linię Odry i Nysy, czego Truman nie chciał zaakceptować. Amerykanie chcieli za to na nowo ustalić wysokość odszkodowań wojennych płaconych przez Niemcy (20 miliardów dolarów, z tego połowa dla ZSRR), co oznaczało w rzeczywistości zmniejszenie ich wysokości. Stalin stanowczo odrzucał takie rozwiązanie. Ostatecznie formuła kompromisowa brzmiała tak: uznanie granicy na Odrze i Nysie w zamian za reparacje wojenne. Roszczenia reparacyjne miały być zaspokajane z własnych stref okupacyjnych. Poza tym amerykański prezydent poinformował Stalina, że USA dysponuje teraz pierwszą bombą atomową gotową do użycia (24 lipca). Niszczycielskie działanie tej broni, którą Churchill określił jako „drugi gniew Boży", zakończyło po konferencji wojnę prowadzoną przeciwko Japonii.

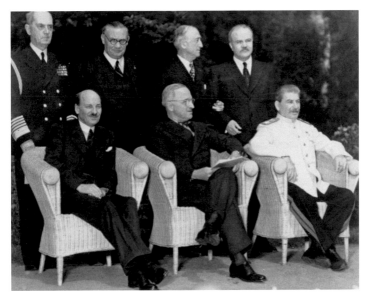

▲ Attlee, Truman i Stalin w Poczdamie, z tyłu (od lewej) admirał Leahy (Doradca Trumana), ministrowie spraw zagranicznych Bevin (Wielka Brytania), Byrnes (USA) i Mołotow (ZSRR)

Tak zwana „Umowa Poczdamska" podpisana w Cecilienhof przez Wielką Trójkę, nosiła niewiele mówiący tytuł „Raport z Konferencji Trzech Mocarstw w Berlinie" i formalnie uważana była za list intencyjny sporządzony ze względu na przyszłą ostateczną konferencję pokojową. Ta jednak nigdy się nie odbyła i w ten sposób poczdamskie prowizorium przyczyniło się do zbrojeń atomowych supermocarstw i na prawie pół wieku ustaliło relacje na kontynencie europejskim i na całym świecie. Granice Republiki Federalnej Niemiec do dziś są określone przez Umowę Poczdamską. W tak zwanym „Traktacie dwa plus cztery" podpisanym w dniu 12 września 1990 przez oba państwa niemieckie i cztery byłe mocarstwa Koalicji Antyhitlerowskiej uznano w sposób wiążący Linię Odra- Nysa Łużycka jako polsko-niemiecką granicę.

Bibliografia:

Benz, Wolfgang: Potsdam 1945. Besatzungsherrschaft und Neuaufbau im Vier-Zonen-Deutschland, München [3]1994. – Borrmann, Norbert: Paul Schultze-Naumburg 1869–1949. Maler, Publizist, Architekt, Essen 1989. – Dilks, David (Hg.): The Diaries of Sir Alexander Cadogan, New York 1972. – Edmonds, Robin: Die Großen Drei. Churchill, Roosevelt und Stalin in Frieden und Krieg, Berlin 1992. – Mee, Charles L.: Die Teilung der Beute. Die Potsdamer Konferenz 1945, Wien/München/Zürich/Innsbruck 1977. – Muthesius, Hermann: Das englische Haus, 3 Bde., Berlin 1904/05 (Ndr. 1999). – Schloß Cecilienhof und die Potsdamer Konferenz 1945, hg. v. Chronos-Film und Stiftung Preußische Schlösser und Gärten Berlin-Brandenburg, Berlin/Kleinmachnow/Potsdam 1995. – Straube, H.: Cecilienhof, in: Die Kunst, Monatsh. f. freie u. angewandte Kunst, Bd. 38, 1918, S. 332–356. – Zedlitz-Trützschler, Robert von: Zwölf Jahre am deutschen Kaiserhof, Berlin/Leipzig [5]1924 (Ndr. Bremen 2004).

MUSEUMSSHOP
PREUSSISCHE SCHLÖSSER UND GÄRTEN
BERLIN-BRANDENBURG

Schloss Cecilienhof
Im Neuen Garten
14469 Potsdam
Tel. 0331/969 45 20
www.spsg.de

Przewodnik można otrzymać w sklepach muzealnych Preußische Schlösser & Gärten www.museumsshop-im-schloss.de

Zdjęcia: Fundacja Preußische Schlösser und Gärten Berlin-Brandenburg (zdjęcie na stronie tytułowej: Roland Bohle, Berlin). – Strona 7: Klaus Lehnartz, Berlin. – Strona 15: Bildarchiv Preußischer Kulturbesitz, Berlin. – Strona 21: Archiv für Kunst und Geschichte, Berlin. – tablica genealogiczna strona 23 z: Europäische Stammtafeln, hg. v. Detlev Schwennicke, N.F., Bd I.1, 1996
Druk: F&W Mediencenter, Kienberg

Zdjęcie na stronie tytułowej: Wielki Dziedziniec z radziecką gwiazdą i wejściem głównym

Dwanaście generacji rodu Hohenzollernów- wyciąg z tablicy genealogicznej

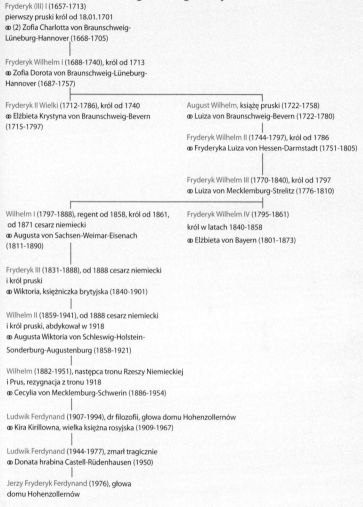

Fryderyk (III) I (1657-1713)
pierwszy pruski król od 18.01.1701
∞ (2) Zofia Charlotta von Braunschweig-
Lüneburg-Hannover (1668-1705)

Fryderyk Wilhelm I (1688-1740), król od 1713
∞ Zofia Dorota von Braunschweig-Lüneburg-
Hannover (1687-1757)

Fryderyk II Wielki (1712-1786), król od 1740
∞ Elżbieta Krystyna von Braunschweig-Bevern
(1715-1797)

August Wilhelm, książę pruski (1722-1758)
∞ Luiza von Braunschweig-Bevern (1722-1780)

Fryderyk Wilhelm II (1744-1797), król od 1786
∞ Fryderyka Luiza von Hessen-Darmstadt (1751-1805)

Fryderyk Wilhelm III (1770-1840), król od 1797
∞ Luiza von Mecklemburg-Strelitz (1776-1810)

Wilhelm I (1797-1888), regent od 1858, król od 1861,
od 1871 cesarz niemiecki
∞ Augusta von Sachsen-Weimar-Eisenach
(1811-1890)

Fryderyk Wilhelm IV (1795-1861)
król w latach 1840-1858
∞ Elżbieta von Bayern (1801-1873)

Fryderyk III (1831-1888), od 1888 cesarz niemiecki
i król pruski
∞ Wiktoria, księżniczka brytyjska (1840-1901)

Wilhelm II (1859-1941), od 1888 cesarz niemiecki
i król pruski, abdykował w 1918
∞ Augusta Wiktoria von Schleswig-Holstein-
Sonderburg-Augustenburg (1858-1921)

Wilhelm (1882-1951), następca tronu Rzeszy Niemieckiej
i Prus, rezygnacja z tronu 1918
∞ Cecylia von Mecklemburg-Schwerin (1886-1954)

Ludwik Ferdynand (1907-1994), dr filozofii, głowa domu Hohenzollernów
∞ Kira Kirillowna, wielka księżna rosyjska (1909-1967)

Ludwik Ferdynand (1944-1977), zmarł tragicznie
∞ Donata hrabina Castell-Rüdenhausen (1950)

Jerzy Fryderyk Ferdynand (1976), głowa
domu Hohenzollernów

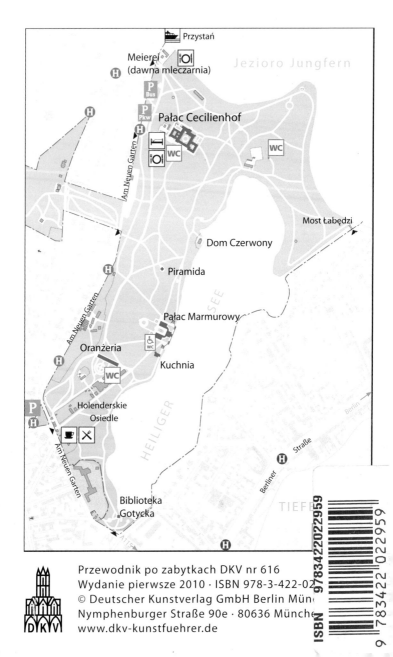

Przystań

Meierei
(dawna mleczarnia)

Jezioro Jungfern

P
Bus

P
Pkw

Pałac Cecilienhof

WC

WC

Most Łabędzi

Dom Czerwony

Piramida

Pałac Marmurowy

Oranżeria

WC

Kuchnia

WC

Holenderskie
Osiedle

Berliner Straße

Biblioteka
Gotycka

Am Neuen Garten

HEILIGER SEE

Przewodnik po zabytkach DKV nr 616
Wydanie pierwsze 2010 · ISBN 978-3-422-02...
© Deutscher Kunstverlag GmbH Berlin Mün...
Nymphenburger Straße 90e · 80636 Münche...
www.dkv-kunstfuehrer.de

ISBN 9783422022959